炭筆與炭精筆

Mercedes Braunstein 著

林宴夙 譯

炭筆與炭精筆

目　錄

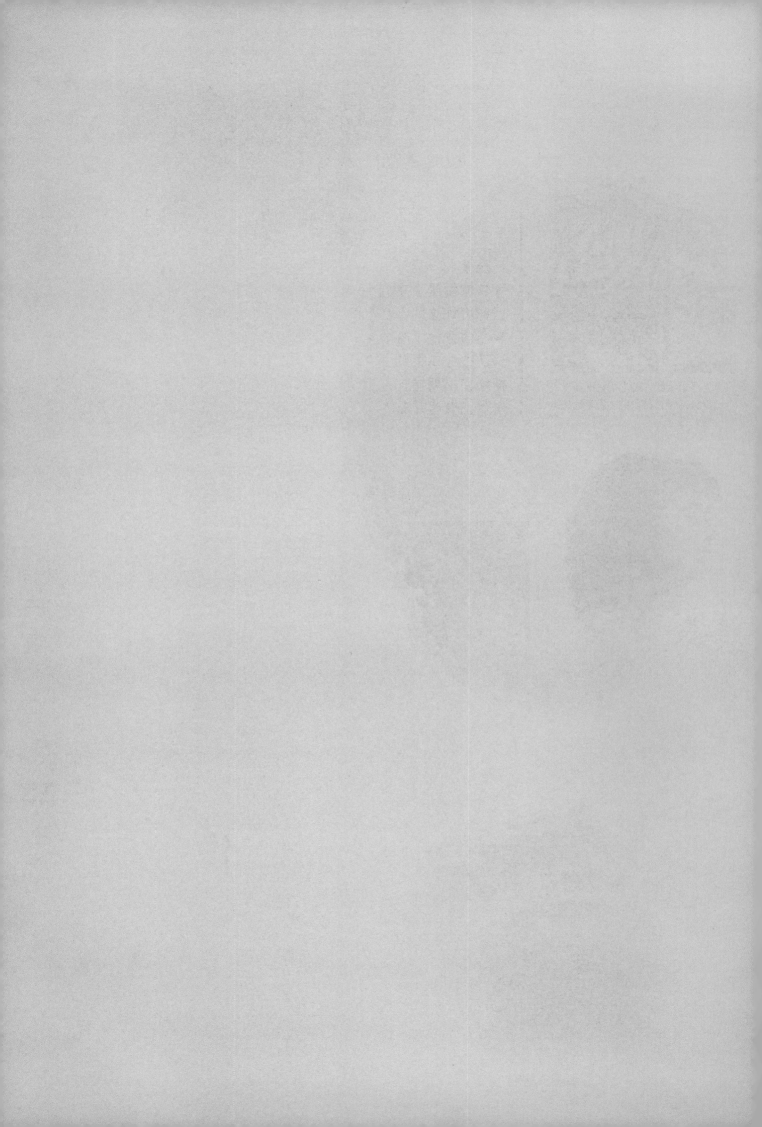

炭筆與炭精筆初探

炭筆和血色炭精、硬粉彩、炭精筆及長方條炭精一樣，是一種可以輕鬆學習素描的工具。雖然這些工具的色彩不盡相同，但它們卻有許多的共同點，當你依照本書逐頁練習之後，就可以學會應用的方法。在進入迷人的繪畫世界之前，你得先熟悉素描工具以及這些工具的使用方法，從拿筆的姿勢到探索各種的可能性：畫線條、明暗、色彩的融合……等。接著，本書的第二部分將帶領你把豐富了這些素描方法的技巧應用出來。

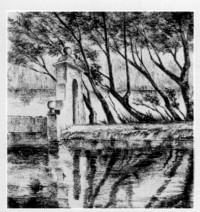

炭筆是學習素描，或是在完成油畫或其他技法的準備階段時，最常被使用的一種技法。

長方條炭精雖然有各種顏色，但我們也可以看到相當精彩的單色作品，也就是只用一種顏色來完成的作品，像這幅由法蘭西斯‧塞拉 (Francesc Serra) 所完成的肖像。

漸層是素描的基本技法之一，它可以表現出量感。

血色炭精條的稜邊可以畫出細密或重疊的線條，表現出交叉的網絡。

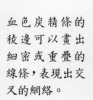

血色炭精是一種歷史悠久的素描技法。米開朗基羅 (Michelangelo)，利比亞的女先知 (Hoja de estudios para la Sibila Libia) 之習作。

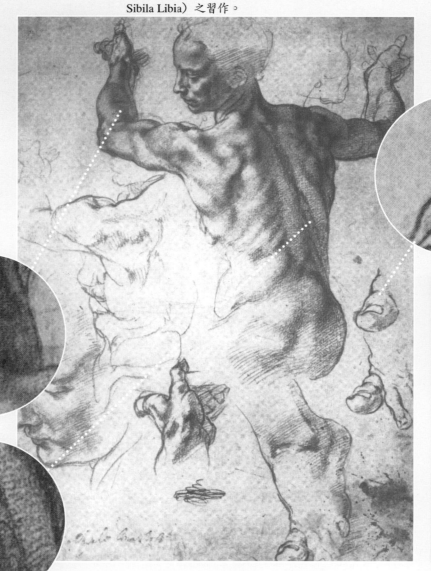

當姿勢確定之後，一筆簡單的線條就可以強而有力的表現出複雜的動作。

基本材料

不管使用的是炭筆、血色炭精或是長方條炭精,都必須細心的挑選,同時也要仔細選擇可以讓你的素描更豐富、保存更久的一些補充材料。

炭 筆

天然的炭筆是各種不同的小樹枝碳化而成的(它的名稱是從樹這個字而來的)。一般而言,它被做成長 15 公分,直徑 0.5 到 1.5 公分之間的棒狀。因為來自不同的樹種,所以分為硬性、中硬及軟性;顏色則從黑色到棕色都有。你可以單枝或整盒購買,也可以買到由粉末壓製而成的人工合成炭棒,或是較硬的人工合成炭筆。

鉛 筆

血色炭精及硬粉彩也跟炭筆一樣,可以做成比傳統鉛筆更軟的鉛筆,最軟的筆芯直徑約 0.5 公分。但不管是筆狀或棒狀,它們所能呈現出來的色階是一致的。

紙 張

紙是在使用炭筆、血色炭精或長方條炭精畫素描時最常被用到的基底材,但你也可以使用不是光面的紙,像草圖紙、水彩紙,甚至卡紙也可以。畫紙有各種不同的顏色,可以整本或是單張購買。一般規格從 16 × 24 公分到 50 × 56 公分中間的風景型尺寸,是最常被使用的。

暈擦的工具

在美術用品店裡所賣的紙筆是用吸水性良好的紙所做成的尖頭棒狀筆。但在進行暈擦的步驟時,你也可以使用棉布、棉花棒、天然海綿,甚至各種不同材質及筆刷形狀不同的筆。

畫 板

你用來作畫的紙或卡紙應該固定在一個堅固又平滑的畫板上,譬如三夾板。所選擇的畫板大小必須比畫紙的每一邊多出 5 公分左右。

血色炭精

血色炭精是將含氧化鐵的土與石灰石混和製造而成。一般被做成大約 0.5 公分厚、7 公分長的棒狀。血色炭精有許多不同的顏色，如紅色、棕色、深咖啡色或土黃色，不過最常見的是紅褐色，這是因為含氧化鐵的關係。

長方條炭精

長方條炭精主要原料與粉筆一樣，是一種白色或灰色的碳酸鈣。拜現代技術之賜可以製造出彩色的長方條炭精，為有別於一般傳統的粉筆，我們也稱它為繪畫用粉筆。此外，很多製造商並沒有把長方條炭精和粉彩作區別，前者因為稍微鍛燒過，所以比較硬，而粉彩是軟性的，並且呈圓柱形，另外，長方條炭精的顏色也較粉彩來得少。

畫　箱

在美術用品店裡可以找到已經裝有炭筆、血色炭精及長方條炭精的畫箱。不過你也可以自己選擇，並且個別購買所需的用具來組合自己的畫箱。

其他工具

再加上一些工具，繪畫者所需的裝備就齊全了。用來修改圖樣或讓它變淡的軟橡皮擦或麵包擦（土司白色的部分）；用來擦拭工具和手的棉布；用來固定畫紙的圖釘和膠帶；美工刀、剪刀、直尺以及直角尺。

良好的保存

作品噴上固定劑之後，你的作品必須要用描圖紙、絨毛紙或足夠將整幅作品蓋起來的布保護起來。這樣，就可以把作品疊起來，而不會損壞作品。

固定劑

所有炭筆或炭精筆創作的作品，都必須噴上固定劑來保存。最常使用的是一種容量在 250 克左右的噴霧式噴膠，而價格較低的髮膠也可以拿來當作固定劑。

炭筆與炭精筆

炭筆與炭精筆初探

基本材料

3

材料的運用

> 剛開始著手畫素描時，可以選擇使用筆狀或棒狀的工具，並且最好使用一種適合固定在畫板上的紙張。

從哪一種畫紙開始

簡單的草稿紙對炭筆、血色炭精及長方條炭精都很適合。紙面粗糙的包裝紙也可以，但是白色及淡灰褐色可以得到比較明亮的效果。除了顏色之外，也必須考慮紙張的特性，如紙張的飽和度就和顏料最大的吸收量有關。同樣的，紙張表面的粗糙或光滑也很重要。除了一些簡便易得的紙張外，你也可以嘗試採用像肯松（Canson）、安格爾（Ingres）或林布蘭（Rembrandt）這些較好品牌的紙張。

炭　筆

建議你在剛開始練習時，可以使用直徑約 0.6 公分左右的炭棒，外面再包上一層錫箔紙以避免弄髒手指，當炭棒越來越短時，要慢慢拿掉錫箔紙，另外炭棒夾也是一個很好的工具。同時也要準備較細的炭筆，以因應細部繪畫時使用。慢慢地，你會發現不同種類的炭筆間有著細微的差異（壓縮的、人工的、軟長方條或硬長方條……）。

血色炭精

血色炭精和長方條炭精一樣，特別堅硬。基本上它的名稱和顏色相呼應。另外，也有原礦石形狀的血色炭精。

長方條炭精

當使用長方條炭精、血色炭精或炭筆作畫時，可以利用白色的色鉛筆所畫出的明亮筆觸讓作品的調子更豐富、更突出。

1. 包裝紙一面光滑，另一面粗糙，粉末比較容易附著在粗糙面。
2. 每種紙張都有它獨特的肌理及表面。如果你用的是這種可以看得到肌理的紙張，當你以水平方向或垂直方向作素描時，會得到不同的結果。
3. 在一張紙的光滑面或粗糙面上素描，也會得到不同的結果。

初學者可以用草圖紙或包裝紙來作素描，配合使用炭筆和炭精筆、紅棕色或深咖啡色的血色炭精棒或血色炭精筆、藍色和白色的長方條炭精以及白色色鉛筆。

選擇畫架

　如果你是坐著畫畫，你可以把畫板放在膝蓋上，扶住畫板並輕微向後傾斜，靠在一張桌子的邊上。但尺寸較大的畫作需要比較大而且比較穩的支撐，這時候就要用到畫架了：畫架可以將畫板及畫固定住，同時還可以讓你的雙手空出來。

繪畫小常識

如何將畫紙固定在畫板上

為了在作畫的過程中保持畫紙不動，並且不讓它產生皺褶，最好將畫紙的四個角都固定住。

a. 你可以用圖釘將畫紙釘在畫板上，要注意不要將畫紙鑽出個大洞來。

b. 用較大的釘子同時將畫紙和畫板釘住，畫紙的尺寸要比畫板來得小。

c. 膠帶可以讓畫紙保持固定不動，但是拿下來的時候要注意不要把作品撕破。你可以在一些專賣店中找到合適的膠帶。

用　具

　手是非常棒的一種用具，你的手掌和手指是最柔軟的工具。在做一些推擦的動作時，你會發現你的手可以代替各種不同的暈擦工具，但棉布仍然是不可或缺的。

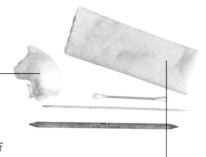

實用的布

　你可以用一些舊床單來做成非常實用的布，它們可以用來修改用炭筆、血色炭精及長方條炭精所畫出的線條，也可以在素描的過程中讓你的雙手保持乾淨。

炭筆與炭精筆

炭筆與炭精筆初探

材料的運用

5

基本概念

炭筆、血色炭精及長方條炭精都很脆弱,使用時要非常小心。它們的揮發性很強,這也是為什麼素描作品要特別小心保存維護的原因。

一旦斷裂就無法修復。

易碎性

當掉落或受到輕微的撞擊時,長方條炭精、血色炭精棒及炭棒都很容易斷掉。做成筆狀時,因為有外面一層木頭的保護,所以稍微好些。但是如果掉到地上筆芯也會斷,而且常需削筆芯也不是件愉快的事。

你可以把畫材用具用吸水性的紙或棉布捲起包好保存。

材料的保存

在每次作畫時,要好好將畫棒拿在手中,小心避免讓它們受到撞擊或掉落。當暫時不用時,也要將它們放在不會滾動或滑動的地方,像是盒子裡、一塊布上,或是畫架下方的溝槽裡。使用畫筆時也要保持這個好習慣。每次作畫完畢時,要將畫筆用紙或棉布捲起包好,這樣才能保護並保持畫筆的潔淨。

乾性媒介劑的成分

炭棒、血色炭精和長方條炭精都屬於乾性媒介劑,由乾燥粉末製造而成,不小心使用就會碎掉。木炭是將樹枝作鈣化處理後的產物,血色炭精的成分是氧化鐵及過氧化鐵,而長方條炭精是由石灰岩而來,後面兩種媒介劑都需要將原始材料磨成粉末,然後加入水及黏合劑,再倒入小模型中製成棒狀,最後讓它乾燥即可。血色炭精及長方條炭精的製造過程中還包括壓縮的程序,最後還有一道燒製的手續。

把各種顏色的長方條炭精放進分格的盒子裡,就可以適當地加以保存。

揮發性

炭棒、血色炭精和長方條炭精都很容易碎掉。尤其軟性炭棒是一種最脆弱的媒介劑，只要稍微用力壓一下，就會在紙上留下非常細的顆粒及碎片，朝紙面吹一口氣，就只剩下一些痕跡，用棉布就幾乎可以把它完全擦乾淨。如果不吹氣而用手指壓過，會在紙上留下較深的痕跡，但是用布就可以擦掉。也就是說，炭筆的揮發性最高，其次是長方條炭精，再來是血色炭精。

具裝飾作用的工具

畫框可以讓畫紙和玻璃間留有具保護作用的一層空氣，同時還有裝飾的作用。要小心選擇畫框，黑色或彩色的素描要採用暗色或是明亮色調的畫框，對畫作的個性會有很大的影響。

• 用布擦過這個深色痕跡，大部分的碳粉都被擦掉了。

在手指間一壓，炭棒很容易就碎掉，變成了碳粉。

將炭棒的碎塊和粉末一抹，會在紙上留下清晰的痕跡。

輕輕一吹，紙上只剩下一些些痕跡。

固定劑的使用

因為使用的是極具揮發性的媒介劑，稍微擦到都會讓你的作品遭殃，所以我們需要固定劑。當作品完成時，一定要在通風良好的地方使用噴膠，最好將窗戶打開。先朝空中按一下噴罐，確定有噴膠噴出，然後在距離作品15公分左右的地方，慢慢的以繞圈的方式噴上噴膠，噴的動作要一致，不要改變壓下去的力道。

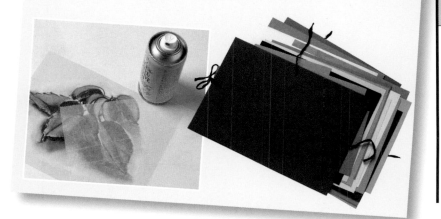

◉ 繪畫小常識 ◉

保存
噴上噴膠等乾了之後，把作品用一張描圖紙或絨毛紙蓋起來，然後放進適合的厚紙板夾裡，也可以把作品用畫框框起來。要注意有些顏色曝曬在陽光下太久，會產生褪色的現象。

線條、明暗與上色

依據筆的方向、拿法、施力大小的不同，你可以在紙上表現出陰影、一個色塊、一條細線……，有無限的可能性。

哪個方向

為了使用到工具的每個面，條狀工具有很多種拿法，相較之下，筆狀工具的拿法就受到了限制。

我們可以用一小塊血色炭精的筆肚畫出平塗的線條。

筆狀工具的拿法

筆狀工具（不管是血色炭精或色鉛筆）對畫線條和交叉網絡是最有用的，而白色的色鉛筆則可以讓素描的亮度提高。一般來說，它的拿法就和傳統鉛筆一樣，但如果是要在畫面上畫陰影，就要將筆靠在掌心的位置，用伸平的食指和拇指拿住筆來作畫。

要上色或畫寬線條時，你可以用這種姿勢拿住筆，並將筆放在手掌心中空部位。

炭棒的拿法

相較之下，炭棒比血色炭精和長方條炭精長。你可以用三隻手指頭拿住，較長的一端留在手掌心所形成的中空部位。一般習慣以手腕的力量來作畫，為了保持最大的靈活度，要將掌心朝上翻。要畫出較寬的線條，可以折斷一小塊炭條，用它的側面來畫。

條狀工具的拿法

條狀工具或一小段的條狀工具，一般都是以大拇指、食指和中指來拿住。如果要畫細部時，要用到工具的末端，並將其他部分往掌心部位斜靠過去。如果要用筆肚作畫，就要握住側面。長方條狀的工具擁有極細的稜邊，可以畫出很精細的線條。

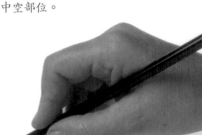

畫細線條時筆的拿法。

炭筆與炭精筆

炭筆與炭精筆初探

線條、明暗與上色

這樣拿住炭棒可以畫出很靈活的線條。

你可以用血色炭精條末端的稜邊畫出橫向線條。

側面的稜邊也一樣可以畫出直的縱線。

使用炭棒的筆肚作畫。

畫細部時的炭棒拿法。

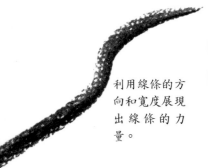

利用線條的方向和寬度展現出線條的力量。

靈活的線條

　　想要很有把握、自信地畫出靈活的線條，畫者必須經過不斷的練習，學習如何運用、控制手指及手腕運筆的力道，才可以很精確的表現出物體的形狀。

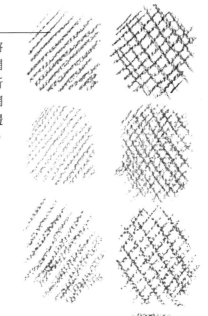

這筆靈活的線條，它的密度隨著所使用力道的不同而有所改變。

線　條

　　每條線都有它的方向和粗細，顯示出線條的力量。藝術家的情感也藉由這兩個特性表達出來。

交叉網絡

　　用許多條平行斜線可以很容易的將大部分的畫紙蓋滿。各種不同的交叉網絡是由不同密度的並列或重疊線條所構成的。炭棒或炭筆都可以畫出交叉網絡，用血色炭精或長方條炭精的細稜邊也可以畫出交叉網絡，效果類似上色。

天然炭筆可做許多的表現，它的尖端和側面可以畫出各種不同的線條。

線條的粗細。炭筆可以畫出粗細不同的線條，它跟畫筆和紙張之間的接觸面積成正比，也跟所使用的力道有關。

用炭筆、血色炭精或長方條炭精所畫出的交叉網絡，是由許多規則的平行斜線所構成的。

不用線條來表現的明暗和上色

　　當我們用均勻的方式來塗上色彩時，就可以表現出非線條式的明暗，它可以用一小塊炭棒的筆肚，以流暢的環狀筆觸畫出來。可以用血色炭精及硬粉彩以類似的方式在畫紙上色，而不會產生突兀感。

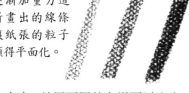

逐漸加重力道所畫出的線條讓紙張的粒子顯得平面化。

用炭棒的筆肚加上輕輕的環狀動作，可以畫出明暗，如果用的是血色炭精或彩色長方條炭精，也可以做出均勻的上色。

密度。使用不同的力道可以產生不同的肌理效果，值得我們注意。一層薄薄的碳粉讓紙張的粒子若隱若現；相反的，一筆濃密的線條卻遮蓋住了紙張的粒子，甚至可以讓它完全看不見。

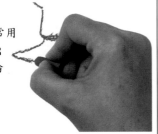

線條最常用來描繪出物體的輪廓。

● 繪畫小常識

實用的建議

　　除非是在運用特殊的技巧，否則應該避免手在作品上做擦、摩的動作，只有炭筆與炭精筆才能接觸到畫紙，這樣才可以避免弄髒畫紙。你可以用腕托或一枝棒子來幫你，用一隻手握著腕托，腕托的一端要超出畫紙，另一隻作畫的手可以靠在腕托上。還要注意在作品四周留下空白，如果作品的尺寸很大，做一個保護框固定在畫紙上會有幫助。

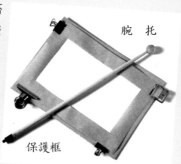

腕托

保護框

目的。直的或彎曲的線條可以表現出各種不同的輪廓，就像線條的寬窄和密度一樣，它也存在著許多細微的差異。

暈　擦

　　暈擦是在使用炭筆或炭精筆作素
描時一種特有的技巧。在這裡我們將
看到使用不同的媒介劑所得到的結
果，以及可能產生的問題。

揮發性和暈擦

　　乾性媒介劑容易揮發，正好可以
用來暈擦。做法是將畫紙上的顏色
用一塊棉布或其他適合的工具擦
過，把顏色推展開來，一直到密度
減低為止。

基本技巧

　　暈擦技巧可以去除過厚的顏料層，
但它也可以表現出一種細膩感，模
糊的邊界可以使得對比顯得比較柔
和，以及減低線條或顏色的密度。

炭筆的暈擦

　　植物性炭筆是最容易揮發的乾
性媒介劑，擦碳粉時所使用的力
道會影響暈擦的品質，相對的，
黑色的長方條炭精就較不易揮發
了。

血色炭精的暈擦

　　血色炭精很容易在畫紙上上色：
因此在使用的時候要非常小心，同
時還要考慮各種暈擦的可能性。輕
輕的上色可以很容易加深它的色
彩，但是一旦顏色太強時，就需要
用到暈擦技巧或用擦子擦掉，而且
去除顏色的動作比較不容易確切
掌握。

長方條炭精的暈擦

　　長方條炭精可以做出很好的暈
擦效果，因為它實際上是一種粉質
的顏料，所以運作的方式是一樣
的。它的粉末附著性不像血色炭精
那麼強，但一方面它的揮發性又比
炭筆粉末要來得小。

 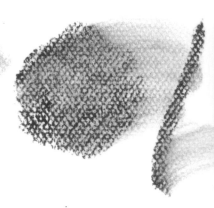

植物性炭筆所畫出的東西一經
暈擦之後，會有很大的不同。

從血色炭精的暈擦可以發現它的揮
發性比炭筆小，暈擦過的線條比較
清楚。

長方條炭精的暈擦效果介於炭筆
與血色炭精之間。

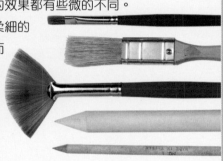

色彩融合

我們可以從作畫者的目的來區分量擦和色彩融合。這兩種技巧使用了相同的方法（用布或手指輕擦），量擦主要在推開顏色，然後擦淡顏色；然而色彩融合主要在混合色彩的粒子，而不是將它們擦掉。

修改潤飾

量擦本身是一種修改，因為它是在除去部分已經附著在紙上的碳粉。它也可以填滿粗糙紙面上一些細微的凹孔，如此一來，之後再加上的色彩會比較不容易附著在紙上。

我們有時候必須要用到擦子來做修改，不管是橡皮擦或麵包擦，都可以擦去顏色。但為了不損壞畫紙及減低它的附著力，應該要輕輕的擦拭。

下端部分利用量擦減低了色彩的密度，上端則利用色彩融合將色彩變得均勻。色彩融合產生了較深的顏色，在粉狀粒子遮蓋之下，畫紙的白色部分完全看不見了。

● 繪畫小常識 ●

量擦的工具

當在做炭筆、血色炭精或長方條炭精的量擦時，手指和一塊乾淨的棉布是最有用的工具。你也可以用扇形筆、紙筆、棉花球或棉花棒，每一種工具所產生出來的效果都有些微的不同。

棉花球和扇形筆可以做較柔細的量擦，可以減弱陰影和色彩而不會讓畫紙達到飽和。棉布可以做較大範圍的量擦，但邊緣會有些模糊。紙筆、細木棒或棉花棒最常用來做細部的量擦或色彩融合，它們擦去的碳粉較少，而且很容易讓畫紙達到飽和。

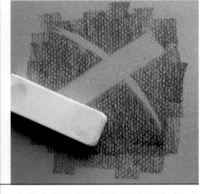

當你在較大的紙張上使用擦子時，要小心拿好畫紙，才不至於把紙扯破了。

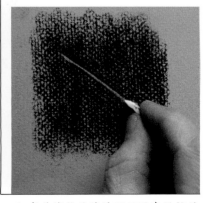

切成長條狀的擦子可以用來做較精細的修改。

剛開始時先用棉花棒、棉花球和棉布，接著再試試擦子。

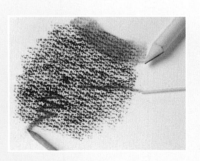

要做精細的色彩融合，先使用一小段的木棒或紙筆，配合細心的動作。

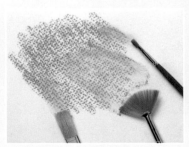

用筆輕輕掃過，可以製造出朦朧的效果。

炭筆與炭精筆

炭筆與炭精筆初探

量　擦

11

調子與調和

不管線條、陰影或顏色的密度如何，當我們在使用炭筆、血色炭精或長方條炭精時，因施力的不同，會產生不同的明暗變化。根據密度排列而成的漸層調子，就形成了所謂的調和色調。

炭筆

調子。當我們用炭筆將一個區塊的顏色加深時，只需要調整施加在筆尖的力量，就可以產生與施加力量相對應的不同調子。我們也可以重複或重疊線條的方式來改變調子，或者根據需要將線條並列來加深調子。

衣褶的練習。衣褶的練習是開始學習繪畫時一個傳統的階段。經由明暗變化的練習，可以訓練藝術家將量感和光線逼真地表現出來。先將一塊布弄濕，然後放在高低不同的物體上面，同時注意照明要有變化，這樣你的模型就完成了。

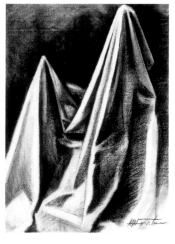

不同調子所造成的對比在這塊布上產生了一種戲劇效果。

炭筆的調和色調

將調子從最暗到最亮排列出來，就得到了一個調和色調。但使用不同顏色的畫紙時，會讓同一個調和色調產生變化。因此，同樣一個明亮的調子，一旦改變背景時，突然會顯得陰暗起來。

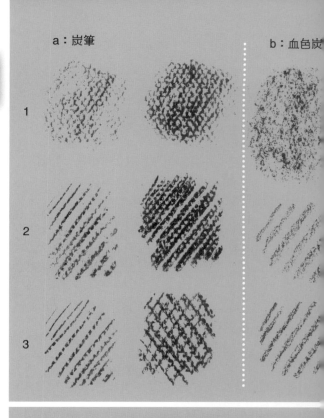

a：炭筆　　　　　　　　　　b：血色炭

1
2
3

1. 將用 (a) 炭筆，(b) 血色炭精，(c) 長方條炭精畫出的不同調子加以排列，可以得到不同的調和色調。

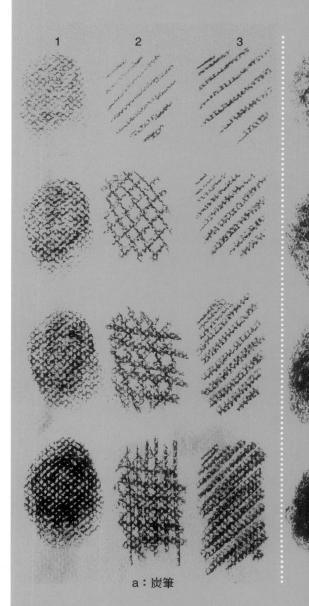

1　　　2　　　3

a：炭筆

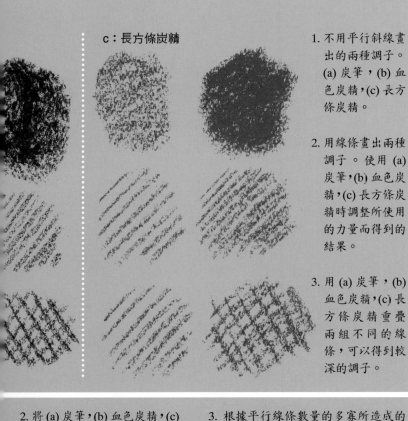

c：長方條炭精

1. 不用平行斜線畫出的兩種調子。(a) 炭筆，(b) 血色炭精，(c) 長方條炭精。

2. 用線條畫出兩種調子。使用 (a) 炭筆，(b) 血色炭精，(c) 長方條炭精時調整所使用的力量而得到的結果。

3. 用 (a) 炭筆，(b) 血色炭精，(c) 長方條炭精重疊兩組不同的線條，可以得到較深的調子。

血色炭精和長方條炭精

色粉和媒材。如果想用連續的平行斜線來製造調和色調，炭條乾淨又堅固的稜邊可以幫助你完成這項工作。可以做不同顏色的練習，你將會發現將媒材聚合起來的黏合劑決定了它的硬度。以血色炭精為例，製造商根據它所添加的物質標示出「油性」或「乾性」，而這些特性會影響它們的調和色調。此外，某些色粉比較硬，某個牌子又比另一個牌子硬，總之，即使同一個顏色在軟硬度上也多少有些差異。

上色。連續在不同肌理的紙上畫同一種調和色調，將會發現明暗變化所顯現出來的差異與紙張肌理的不同有關。粒子越粗，紙張表面越難很均勻的遮蓋住。記住這一點之後，你就可以很容易的使用白色色鉛筆或炭精筆來增加一個區塊的亮度了。

2. 將 (a) 炭筆，(b) 血色炭精，(c) 長方條炭精畫出的各組線條重疊，就可以將顏色加深，重疊的越多，所得到的調子就越暗。

3. 根據平行線條數量的多寡所造成的不同調子加以排列，可以得到不太一樣的 (a) 炭筆，(b) 血色炭精，(c) 長方條炭精。

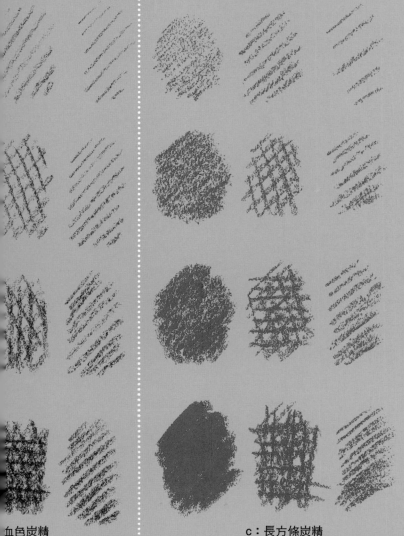

2　　　　3　　　　1　　　　2　　　　3

血色炭精　　　　　**c：長方條炭精**

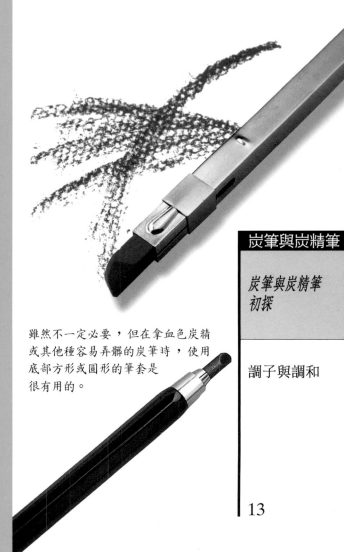

雖然不一定必要，但在拿血色炭精或其他種容易弄髒的炭筆時，使用底部方形或圓形的筆套是很有用的。

漸 層

漸層的方向

用暈擦來做漸層時，所得到的結果和所採用的方向有關。如果我們是從較亮的調子往較暗的調子擦過去，整體的感覺會比較明亮；如果倒過來，則會得到相反的效果。

漸層是在使用炭筆、血色炭精或硬粉彩時，最常使用的一種技巧。只需在調和色調彼此交界處做處理，讓它們不那麼明顯即可，暈擦和色彩融合的技巧在這裡很有用。

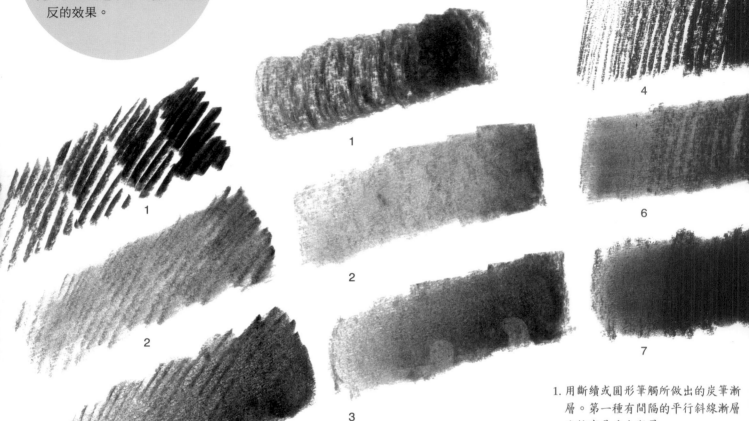

1

2

3

1

2

3

4

6

7

1. 用斷續或圓形筆觸所做出的炭筆漸層。第一種有間隔的平行斜線漸層比較容易看出漸層。

2. 炭筆漸層也可以暈擦，譬如用扇形筆，相較之下，它的結果比較明亮。

用血色炭精、硬粉彩及炭筆時，不管用或不用平行斜線，都可以做出上色的效果，暈擦和色彩融合也一樣。

炭筆與炭精筆

炭筆與炭精筆初探

漸 層

網狀漸層

我們可以在交叉網絡上做漸層，並且避免在顏色間產生突兀的變化，只要注意線條的密度和網絡的濃密度即可，這個技巧只需一些練習就可以做到。

暈擦做出的網狀漸層

當我們用暈擦技巧在交叉網絡上做漸層時，會因為使用的是炭筆、血色炭精或長方條炭精而產生不同的結果。暈擦的技術是輕輕的使用扇形筆並配合吹的動作來完成的，用炭筆畫的線條最容易消失，炭精筆次之，而用血色炭精畫的線條最不易消失。

色彩融合做出的網狀漸層

當你試著用手指或暈擦工具將調子混合在一起，而不是把顏色擦掉時，所得到的效果是不一樣的，用色彩融合做出的漸層的整體調子很明顯的比暈擦做出的漸層要暗。

陰影和上色的漸層

要讓陰影和上色看不到線條筆觸，就要適當的運用炭筆和炭精筆的上色技巧。其實就是要慢慢的、不著痕跡的從一個調子過渡到另一個調子，不要讓這種轉換顯得太過突兀。

畫家用線條、上色和不同的漸層來完成這張用血色炭精畫的作品。

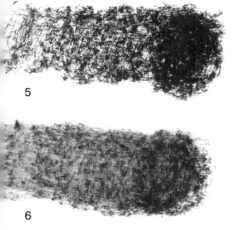

5

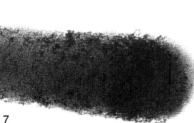

6

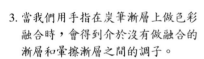

7

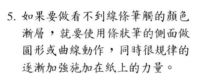

4

6

7

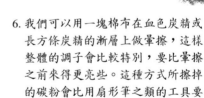

5

6

7

3. 當我們用手指在炭筆漸層上做色彩融合時，會得到介於沒有做融合的漸層和暈擦漸層之間的調子。

4. 用同樣方向的線條所組成的血色炭精漸層，可以一步步漸次的畫出來。如果是用長方條炭精，則會得到不同的結果。

5. 如果要做看不到線條筆觸的顏色漸層，就要使用條狀筆的側面做圓形或曲線動作，同時很規律的逐漸加強施加在紙上的力量。

6. 我們可以用一塊棉布在血色炭精或長方條炭精的漸層上做暈擦，這樣整體的調子會比較特別，要比暈擦之前來得更亮些。這種方式所擦掉的碳粉會比用扇形筆之類的工具要多。

7. 用紙筆或手指在血色炭精或長方條炭精的漸層上做色彩融合，所得到的調子將介於不經暈擦的漸層和暈擦漸層之間。

陰影和上色的漸層和暈擦

我們可以用一塊棉布在這種漸層上做暈擦，整體色調將會變得更亮，而且我們發現棉布的使用會在調子間做出某種融合。

陰影和上色的漸層與色彩融合

利用食指來融合調子，要小心地使用漸進的方式，從最亮的調子往最暗的調子方向做色彩融合，這樣做出的整體調子會比用暈擦漸層更為明亮。

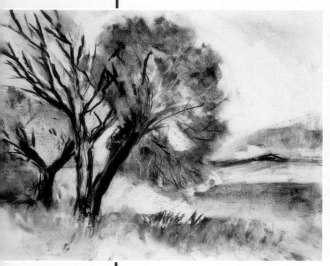

掌握明暗、上色、漸層、暈擦和色彩融合的技巧,是在開始學習繪畫時的必要階段。只有堅持不斷的練習,你才可以運用這些古典技巧,成功的將光線和量感如實的表現出來。

在畫一張作品時,習慣上會變換使用一些技巧,有某些特殊的技巧是從文藝復興時期就開始使用了,像是三色炭精技法,是在有顏色的畫紙上使用血色炭精、炭筆及白色粉筆的一種方法。

因此,你可以從觀察古典大師們的作品中獲益不少。

畫家很熟練的運用明暗和線條來完成這幅風景畫。

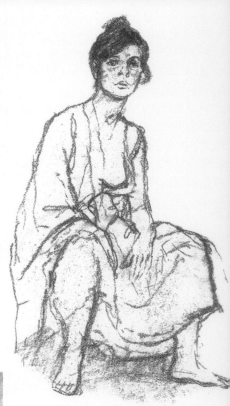

這幅深咖啡色的作品因其自發性的筆法,掌握了強而有力的表現。坎伯斯 (*Badía Camps*),穿衣模特兒習作。

運動中的身體是較難表現的主題之一。托瑞斯 (*Josep Torres*) 用血色炭精來呈現運動員奔跑的樣子。

只有完美的掌握了素描技巧,才能將表現物體神韻的所有細節都呈現出來。米開朗基羅在「坐著的裸男」 (*Hombre sentado desnudo*) 中,運用了彎曲的平行斜線表現出模特兒的量感。

實際應用

在學習過基本的技法之後，現在可以將所學應用在所要描繪的物體上，試著找出屬於同一調子的區塊，並且將它們彼此之間區別清楚，這樣做就可以建立整體畫面的調子系統。

要開始對一個具體的物體進行素描時，最好先用幾條主要的線條把輪廓描繪出來。在完成測量之後，必須要找出對應於不同調子的各個部分，然後把它們的範圍在紙上標示出來。在使用炭筆、血色炭精或其他顏色時，要注意不要破壞了調子系統。

實際應用時，除了調和調子的變化，還會遇到乾性媒介劑最能加以表現的明暗問題。一幅在彩色畫紙上以白色粉筆來做烘托的素描，光線的各種變化及表現是十分迷人的。

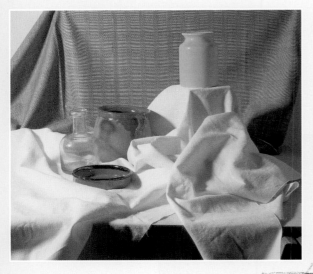

所描繪的物體、輪廓圖以及完成的作品。費倫 (Miquel Fer-rón)，無題。

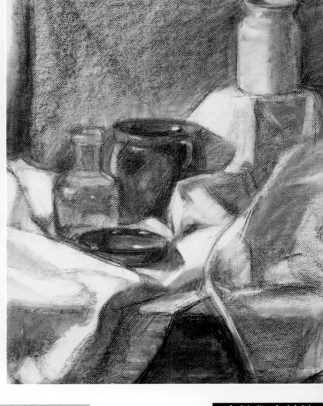

在淺咖啡色的紙上，用白色粉筆來烘托血色炭精的作品。卡瑞屈 (An-nibale Carraci)，馬雪侯尼家族成員的肖像 (Retrato de un miembro de la familia Mascheroni)。

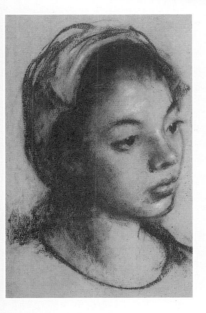

在淡卡其色的紙上，用白色粉筆來烘托灰棕色長方條炭精的作品。塞拉，頭部練習。

顏色的明暗變化

確定每一種調子並建立彼此間的關聯，也就是所謂的系統，是素描過程中最難以領會掌握的階段之一。為了要建立這個系統，一定得學會觀察所要描繪的對象。

觀察描繪對象

光線照射在物體上時，我們以某種方式看到了物體的樣子。當光線改變時，我們看到的樣子又有了改變。因此，我們應該要將描繪對象放在固定的光源下，半瞇著眼睛來觀察描繪對象，這樣可以幫助你抓住整體的概略調子。

描繪對象的調子

通常所描繪的對象是彩色的，但將它畫成黑白素描時的調子，很明顯的和組成原物體的調子不同。

光源來自上方的水罐。　　　　　　逆光的水罐。

明與暗

受光越多的部分，它的調子就越明亮；受光越少的部分，它的調子就越陰暗，這是物體的調和色調的基本原則。

簡單的靜物畫就可以用來說明調和色調的建立。

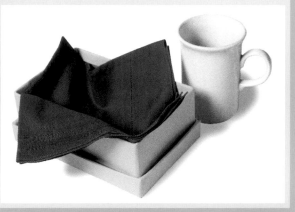

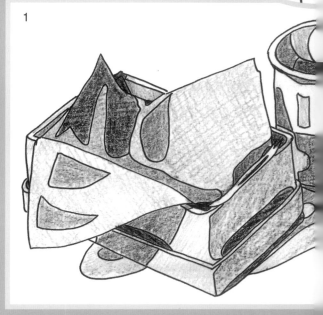

黑白照片可以看出不同調子的位置，方便你把它們照畫在草圖上，但這種方法雖然方便，但並非是學習素描的正確途徑，故最好避免使用。

調和色調的用處

當我們在分析一個繪畫主題時，不需去回想一套完整的調和色調，調和色調這個系統是由最暗的調子、最亮的調子、以及幾個有明暗差別的調子建立起來的。只要五或六個調子就已經足夠做出正確的分析。

調子的分布

用簡單的圖示就可以說明如何在素描時做調子的區分。根據不同調子所在的位置用線條把畫紙分成幾個區塊，如果是受光相同的部分，就把它們連結起來。

亮　面

如果你使用炭筆或炭精筆，白色畫紙的底色就是最亮的調子，我們可以在描繪對象上找出最亮的部分，然後將畫紙的底色預留出來作為亮面。

某些地方會因為反光而顯得特別明亮，如果你使用的是有顏色的畫紙，可以用白色粉筆表現出反光的效果來。

暗　面

最暗的部分也跟最明亮的部分一樣重要。因為有不同的光線變化，所以產生不同的調子，將不同調子的位置定出來之後，可以讓草圖的輪廓確定下來。這些較暗的部分也是色調最密，色粉最飽和的地方。

依據不同照明所呈現出來不同的調子，你可以利用最適合的技法把它表現出來。

物體的投影

光線照在物體上時，會在地上或其他基底材上投射出複雜程度不同的影子。要正確的畫出物體的投影，才能使畫面更具真實感。

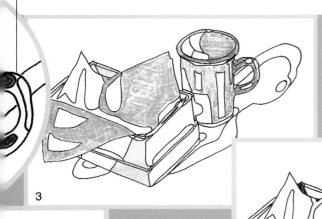

3

4

描繪物體時，要以最暗的調子及最亮的調子為基礎，而物體的投影則可以留在最後處理。
1. 在草圖確定出屬於不同調子的區塊後，利用不同的陰影分隔出。
2. 光亮的區塊。
3. 物體最亮的部分。
4. 最暗的部分。
5. 物體的投影。

5

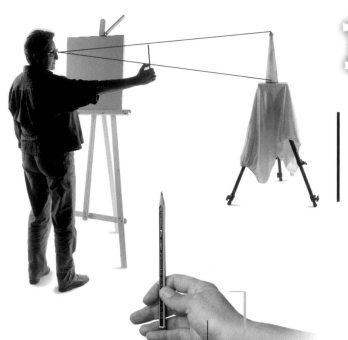

草 圖

　　首先要測量所描繪物體的體積，以便決定紙張的大小以及建立草圖所需的空間，這表示要將構成物體的主要形狀決定出來。畫草圖時要用輕輕的筆觸，當我們不需要這些線條時，才能把它們擦乾淨。

體　積

　　當我們在測量物體的大小時，必須遵循幾個規則。 要記得畫紙、畫板，以及畫架都不能移動。測量時要伸出手臂，同時利用畫筆的筆身測定物體的寬度和高度，看它們在筆上所占的比例，用拇指做出記號，然後將它們畫在紙上。

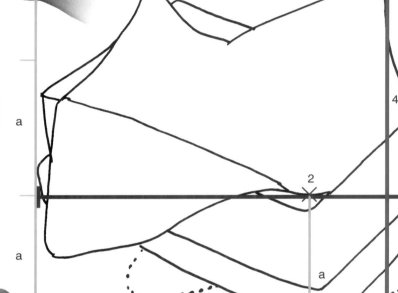

為了完成這幅草圖，我們使用了風景型的尺寸，所描繪物體的寬度大約是高度的 1.5 倍。用 a 單位來當作一個參考長度是很有用的，可以以平行及垂直方向重複使用，同時在構圖外圍矩形的邊上做出分段記號，形成一個看不見的方格圖，草圖的繪製過程就是這樣進行的。接著

我們要將與圖中重要的點相對應的交叉點標示出來，這些點一旦確立了之後，就可以很容易、很清楚的把草圖的輪廓線描繪出來。此外，a 參考單位也可以幫你抓好物體的大小比例。

重要的尺寸

　　在選擇紙張大小時，所描繪物體的高度和寬度是決定性的條件，但別忘了將物體的投影考慮進去，同時要注意維持固定的照明角度，才不會發生因為光影改變而要一再修改圖畫的情形。 接著要幫物體找出一個（有時是兩個，但這種情形不多見）可以當參考單位的長度，其他的長度都只是這個單位的倍數或部分而已。

紙張的劃分安排

　　一旦決定畫紙的尺寸之後，就要根據參照單位來劃分紙上的空間。要記得在草圖四周留下足夠可以使用的空間，用來畫刻度以及記下所需的參考資料。此外，當你所畫的主題是在戶外的時候，你可以在這個空白處記下一些注意事項，這對你在室內進行更進一步的繪圖，而描繪對象卻已不在眼前時，是絕對必要的。

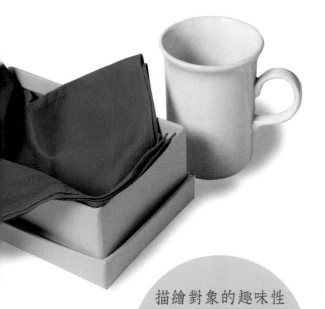

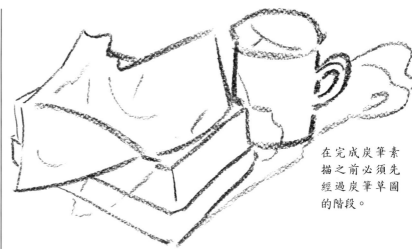

在完成炭筆素描之前必須先經過炭筆草圖的階段。

描繪對象的趣味性

你很快就能找出所有構圖的一些共通點，但千萬不可掉以輕心，系統化的處理方式可能會把描繪對象有趣的地方忽略了。

如果使用的是血色炭精，別忘了它在紙上的附著力特別強，所以在畫草圖時筆觸要很輕。

草　圖

草圖和素描都是使用相同的工具，炭筆和炭精筆。從描繪對象最重要的部分著手，把主要的線條建立起來，找出圖畫的空間範圍，同時用較輕的線條描繪出來，方便之後可以輕易地擦掉。

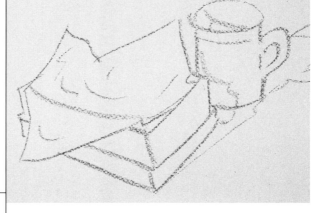

如果要用藍色粉彩畫素描，畫草圖時要使用類似的顏色。

a

重要的定點

描繪對象的參照單位建立了之後，就要把一些重要的定點標示出來，你的作品就是根據這些定點來發展完成的，這些定點配合先前起草時，由直線和橫線所構成的方格圖，數量漸漸增多，最後只要將這些點連起來，就可以得到草圖的主要線條。別忘記要確認點和點之間的距離關係是否正確，以及這些點有沒有對好。

好的作品

為了要得到一張好的作品，在素描的過程中應該視需要隨時修改草圖，畫的時候要經常檢查比例是否正確。

透過繪畫的過程來學習

剛開始練習的時候，許多經驗是透過實際畫素描的過程中來學習的。必須養成按部就班並且確認各個步驟的習慣，做到越精確越好，即使是失敗的地方也可以好好加以分析，善加利用。熟練有自信的技巧是需要時間的！

炭筆與炭精筆

實際應用

草　圖

21

明暗和
上色

建　議

在將物體上色時，應該以已經劃定不同明暗區域的草圖為依據。不過，也不要為了追求寫實而做太過精細的上色。

草圖一旦完成，接下來就要如實的表現出物體不同的調子。物體的量感、光線，甚至肌理都是由此而來的。

調和色調的練習

在將草圖上色之前，先在一張紙上（相同材質的）把調和色調畫出來，這樣可以避免意外狀況的發生。當你真正開始進行素描時，要循序漸進的增加調子的密度。

平行斜線的使用

對初學者而言，最好避免使用平行斜線，只有透過經常的練習，才能夠掌握住調子間的變化，這時候再來使用這種技法才有意思。這種技巧可以有效的表現出描繪對象凸起的部分。

如果你使用平行斜線這種技法，應該用簡單的平行斜線把某些地方變暗，而較亮的部分則保持空白。然後在比較暗的陰影部分加上反方向的平行斜線，慢慢的用更多的交叉平行斜線來表現更陰暗的部分，一直達到你想要的暗度為止。

漸　層

觀察一個調和色調，每一個調子和它的下一個調子之間都是緊密連結的。在凸顯這種關聯，或說是擦掉彼此間清楚界線時，就產生了漸層。比起過於簡化的明暗排列方式，漸層更能表現出物體明暗變化的細膩之處。

炭筆與炭精筆

實際應用

明暗和上色

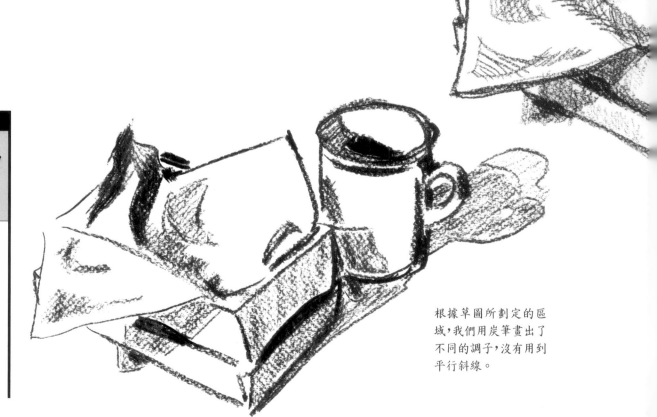

根據草圖所劃定的區域，我們用炭筆畫出了不同的調子，沒有用到平行斜線。

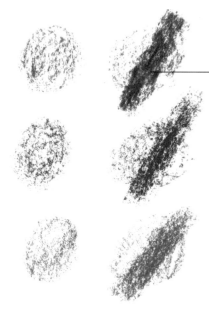

尋找正確的調子

要讓顏色變得比較亮的唯一解決之道，就是使用暈擦這種技法，或乾脆將它擦掉，但這樣會導致紙張的附著力減低。因此最好在開始時就非常謹慎，哪怕是要經過連續幾次的處理，也應慢慢將一個顏色加深至所要的調子。

用平行斜線上色

做事前練習的時候，你可以試著用疏密不同的交叉網絡來進行。當然，最亮的調子就相當於畫紙的調子。不過不要只限於一種技法，可以嘗試結合各種上色的方法。

表面稍微有顏色的紙可能看起來比較暗，反過來卻不一定成立。

最亮的部分

物體強烈反射光線的部分，絕對不要再用炭筆、血色炭精或其他顏色去畫它。如果遇到要修改的情形，最好使用軟橡皮。

這張圖表現出用長方條炭精做出的精細上色。

最暗的部分

針對物體最暗的部分，同樣也要用最暗的調子來表現，這需要一個特別的處理方式。你一旦在這個部分上色之後，就不要再去動它，如果在這些地方做了修改，可能導致紙張的附著力減低，這種情形無法挽救。如果硬是要讓顏色在表面附著，或是使用固定劑，可以讓顏色稍微深一些，但結果並不會讓人十分滿意。

繪畫小常識

注意邊緣地帶

當一個比較亮的部分被較深的調子破壞的時候，物體的調子及量感都會走樣。所以要留意草圖上各部分的界線在哪裡，如果不太確定時，最好用手指、紙張或卡紙來保護不該畫到的地方。

1. 一張紙或卡紙可以保護一個區域不被畫到，也就是我們所謂的留白。
2. 也可以用線條來標出界線。

炭筆與炭精筆

實際應用

明暗和上色

暈擦與色彩融合

使用漸層的技法時，可以獲得初步的量感效果。暈擦和色彩融合技法可以讓調子的轉換更為和緩，造成連續感及和諧感，明顯的得到更佳的量感效果。

暈擦或色彩融合

當我們要讓一個調子或漸層有細膩的明暗變化時，所畫出的陰影或色彩都可以用暈擦或色彩融合的技法來做修改。暈擦是利用把碳粉、血色炭精或其他東西去除的方式，使調子顯得柔和。而色彩融合則更進一步，利用中間調子來讓原本轉換顯得突兀的兩個或數個調子間，變得較為和緩。如果我們想讓作品的調子達到整體的平衡感，當然要了解這兩種技法的重要性。

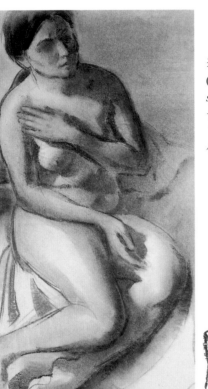

這張克雷斯柏 (Francesc Crespo) 的炭筆裸女素描特別表現出了畫家對明暗變化所做的處理。

這是暈擦和色彩融合所產生的效果。紙筆順著物體的形狀，有時候是光線的方向暈擦。這種塑造形狀的技法主要是用紙筆或手指來完成的。

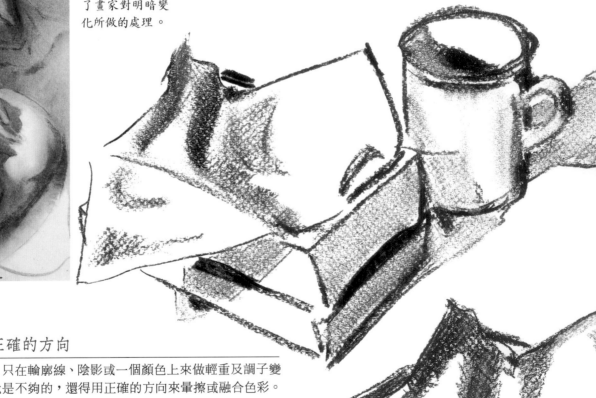

正確的方向

只在輪廓線、陰影或一個顏色上來做輕重及調子變化是不夠的，還得用正確的方向來暈擦或融合色彩。剛開始時選擇實物來當作描繪對象會對你有所幫助，因為要對物體的各方面做詳細的觀察和分析，才有辦法畫出想要的效果。暈擦和色彩融合的方向決定於要的是變亮或變暗的效果。一般我們採用和漸層垂直的方向，即使是在表現圓柱型或球形的量感而做彎曲形的色彩融合時也一樣。

的應用

密度

當開始畫一幅作品時，所定下最暗的調子，決定了整張素描的密度。你對藝術的偏好會影響你的選擇，但只要不違背整體的色調系統，結果就不會有問題。暈擦時你可以決定除去多少色粉，融合色彩時，你也可以決定要不要特別強調幾個不同調子互相匯合的區域。為了要看看效果如何，最好先在草稿紙上做試驗，你的努力會讓接下來的實際應用得到更好的結果。

另一種調和色調

暈擦和色彩融合會出現另一種調和色調，不需另外的處理技法，它們讓用炭筆和血色炭精所畫出的調和色讓變得更完整。可以把它們當作是連接不同調子間的中介。此外，畫面上的調子經過暈擦和色彩融合之後，肌理產生了變化，會顯得跟其他畫面不同。

長方條炭精的結構經過碰擦之後，很容易延展開來，粒子也都彼此覆蓋，因此利用暈擦和色彩融合可以做出很好的明暗效果。

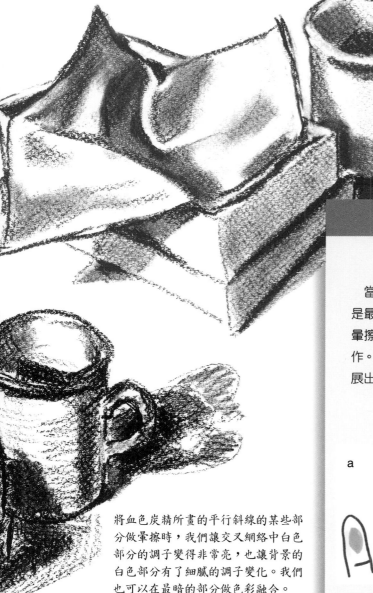

將血色炭精所畫的平行斜線的某些部分做暈擦時，我們讓交叉網絡中白色部分的調子變得非常亮，也讓背景的白色部分有了細膩的調子變化。我們也可以在最暗的部分做色彩融合。

● 繪畫小常識 ●

把手當作暈擦的工具

當用炭筆、血色炭精或硬粉彩畫素描時，手是最佳的工具。用指尖或指節可以做小範圍的暈擦或色彩融合。拇指尤其適合做圓形的動作。如果你畫的是大尺寸的作品，拇指下方延展出的掌心部位，將會對你非常有用。

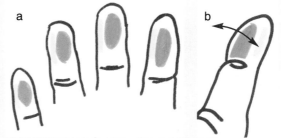

a. 每一隻指頭的指尖和指腹都可以使用。

b. 大拇指的指節可以很容易的做出圓形的動作。

修改潤飾

暈擦造成的細膩調子變化，以及減低色彩的密度，都可以說是一種修改。但有些狀況需要的是更大更強烈的修改。

炭筆是三種基底材中最容易揮發的一種，修改的時候要特別小心。當我們在這裡用手指暈擦時，只需要輕輕擦過即可，否則會降低陰暗部分的密度。

暈擦

在進行修改時，應該先從拿掉多餘碳粉或顏色開始。例如要修正一個斑點的時候，可以先使用扇形筆撢掉部分碳粉或顏色，然後再用乾淨的棉布。後者也可以用來擦去多餘但很薄的色層。

利用大拇指的指節作畫圓的動作，可以得到暈擦的效果，同時讓這個杯子表現出圓柱型的量感。

軟橡皮擦

如果暈擦還不足以修改你的作品，這時候使用擦子，可以去除炭筆和顏色。軟橡皮擦的效果特別好，因為材質柔軟，所以可以捏塑成任何你想要的形狀。

還原畫紙的顏色

如果要完全回復到紙張本來的顏色，而且要擦掉所有顏色和炭筆的痕跡，那麼之前上色的時候絕對不能太用力。

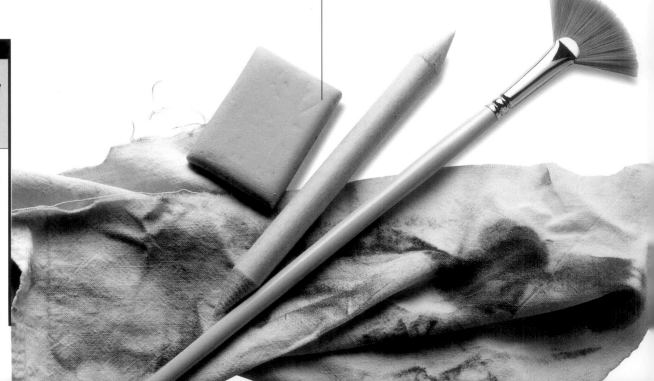

鉛筆狀的紙筆可以用來修改細部,通常我們使用筆尖以及筆錐的側面。

軟橡皮可以在顏色中間擦出白色,重新創造出很明亮的區塊。如果是新擦子,你可以使用尖角的部分,讓細部修改更為完美。

好幾種工具都適用於長方條炭精。在做細部修改時,方形刷頭的畫筆是一種很有效的工具,而且可以做出很好的漸層。

白色的明暗變化

白色當然是最亮的調子,也可以當作明暗變化的參考。物體最亮的部分移到紙上時,應該是空白沒有畫過的部分。

擦出底色

當我們除去了炭筆、血色炭精或其他顏色,就可以讓畫紙回復到它原來的顏色。

軟橡皮可以任我們切割、捏塑,一直到能完全適用於你的畫面為止。

如何用擦子修改

要回復畫紙的底色時,把軟橡皮擦當作白色的色鉛筆般使用,這樣可以控制動作的方向,而達到想要的效果。

繪畫小常識

預防不經意的抹擦

素描時使用揮發性像血色炭精或硬粉彩,甚至揮發性更高的炭筆這些基底材時,應該要盡快學會一些好習慣,避免不經意造成的抹擦。

1. 一定要用比畫紙更大的畫板,如果畫比較強的筆觸時,要把畫紙固定好在板子上,同時注意在素描周圍留些白邊。

2. 除非要使用特殊的技法,否則作畫的那隻手千萬不要直接接觸紙張。

3. 不要穿袖子太寬大的衣服,因為它們可能會不經意的掃到畫面。如果你穿畫畫用的畫袍,要把袖子捲起來或是把手腕處的釦子扣起來。

最後的檢視

素描的最後一個步驟就是要站遠一點來觀看整體作品,看看作品的每一個部分是不是都呈現出了你所觀察到的東西。

彩色畫紙與炭筆的結合

只要畫紙顏色足以和炭筆的黑色形成對比，你就可以用炭筆在有顏色的畫紙上素描，又因為可以在炭筆上加上白色粉筆，所以可以使用兩種基底材來素描。

選擇畫紙的顏色

畫紙顏色的選擇可以有許多變化。所描繪對象可以作為選擇的依據，譬如畫夕陽就建議用橘色畫紙，畫裸體則建議用能讓人想到膚色的畫紙，海水則用天空藍……不過你也可以選擇能夠和描繪對象呈現戲劇化對比的顏色。

畫紙的顏色

製造商為粉彩提供了相當多顏色的畫紙，只要紙張的顏色可以和炭筆形成足夠的對比，就可以得到很好的效果。

a. 炭筆在黃色畫紙上所畫的陰影。紙張凸起的紋路清晰可見，在上面畫出有交叉網絡或不用平行斜線的陰影。

b. 炭筆在單純的藍色紙上所畫的陰影，這些不同陰影之間的對比十分明顯。

c. 精緻的彩色畫紙以及有深淺顏色變化的麻色紙，同樣可以用炭筆做出對比的效果。

炭筆與炭精筆

實際應用

彩色畫紙與炭筆的結合

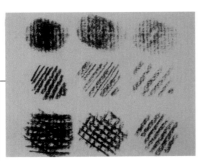
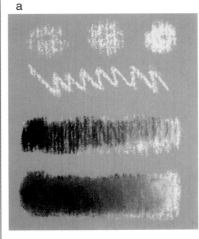

a

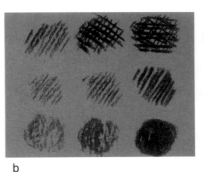

b

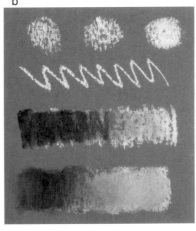

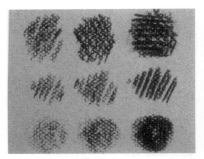

c

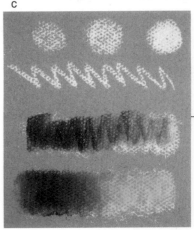

當在黃色、藍色或淡卡其色的畫紙上用白色粉筆時，因為和炭筆混合，可以畫出適合做漸層的調和色調。只要將兩者重疊，白色粉筆畫得越來越淡，而炭筆則越來越深即可。漸層之後可以做色彩融合，結果會產生很細膩的調子和肌理。在彩色畫紙上只用炭筆做暈擦和色彩融合，也會得到令人滿意的結果。

炭筆和彩色畫紙的結合

用炭筆在彩色畫紙上畫不同調子所形成的調和色調時，如果在明亮調子下面的畫紙顏色顯露出來，或完全被它蓋住的時候，可以得到透明的效果。將彩色畫紙上的炭筆做暈擦或色彩融合時，因為這個技法混合了炭筆和顏色，所以產生的效果和白色畫紙有一些差別。

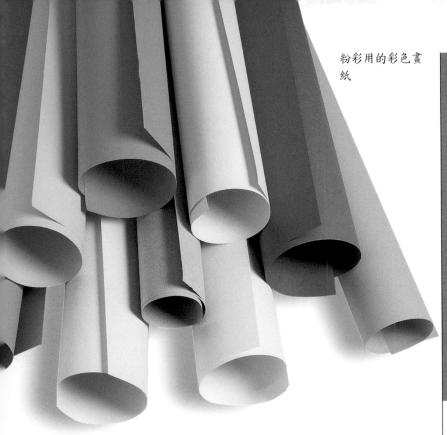

粉彩用的彩色畫紙

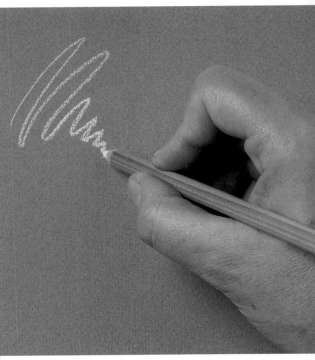

要看到白色粉筆畫出的痕跡，就得要畫在彩色畫紙上。

用炭筆和白色粉筆素描

　　炭筆畫出的不同調子，以及加上白色粉筆後所得到的暈擦及色彩融合，產生了很好的效果。這些都是應該知道如何應用的技巧。

　　•先用粉筆，然後在上面使用炭筆，或者將順序顛倒過來，會得到不同的效果。

　　•炭筆和粉筆（或長方條炭精）的揮發性不同。

　　•我們在炭筆上面加粉筆時，改變了色彩的飽和度，炭筆和粉筆做色彩融合時，在紙張上的附著力較好。

　　•暈擦和色彩融合的效果如何，決定在你壓擦的方向是往右或往左。

　　•要在炭筆和白色粉筆間做漸層，先用粉筆由左往右畫，力量慢慢的減輕，然後用炭筆加深色層，這次則要由右往左。

　　•混合了白色粉筆和炭筆所產生的灰色調和色調，可以試試先在紙上使用炭筆，這樣的調和色調有些有趣的變化。

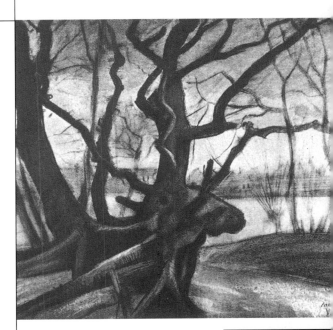

梵谷 (Van Gogh) 的作品「樹」在淺色畫紙上用白色粉筆襯托炭筆。

這幅作品「茶壺」只在彩色畫紙上使用了炭筆和白色粉筆。

炭筆和白色粉筆

　　你可以在彩色畫紙上使用白色粉筆，混合炭筆之後，產生各種不同的灰色。白色粉筆也很適合和彩色畫紙做巧妙的結合。使用這兩種基底材加上畫紙本身，可以得到三種很棒的調和色調。

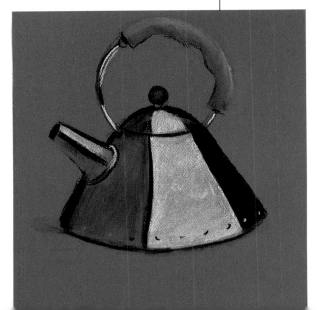

彩色畫紙上的顏色

我們也可以用血色炭精在彩色畫紙上作畫，靈活運用不同顏色之間的對比，以及用白色粉筆來襯托整個作品。在彩色畫紙上使用長方條炭精可以得到明暗的效果，也同樣可以用白色粉筆讓它變得更為豐富。

彩色畫紙和血色炭精的結合

只要畫紙的顏色和血色炭精形成足夠的對比，你可以選擇任何顏色，但是還是建議你剛開始的時候先選擇比較亮的顏色，把比較大膽、會造成相當視覺衝擊的顏色，留待稍後再使用。

血色炭精的顏色

當你使用好幾種顏色的血色炭精時，就可以有幾種介於赭色、深咖啡色及紅棕色的土色調和色調。為了靈活運用各種可能的混合和調子變化，實際的練習應用是必要的。

血色炭精和白色粉筆

在彩色畫紙上結合血色炭精和白色粉筆時，我們可以創造出不同的調和色調，包括單獨使用血色炭精時、單獨使用白色粉筆時，以及兩者混合時所得到的調和色調。

要暈擦和融合色彩時，記得血色炭精和白色粉筆的揮發性是相當的，因此如果你把其中一種在另一種上面加以延展開來，結果沒有什麼不同，但由白色粉筆往血色炭精方向做暈擦或色彩融合，跟反方向進行時，會在視覺上產生不同的結果。

用赭色、深咖啡及紅棕色血色炭精畫在彩色畫紙上所得到的結果，做了一些色彩融合的嘗試。

色彩的世界

必須要靠你的敏銳度來感受顏色。即使是一種長方條炭精，也只能發展出一個調和色調，但要是使用了彩色畫紙，結果就變得複雜許多。要為你的作品背景選擇適合的顏色，需要靠對顏色作詳細的分析，以及判斷出正確對比的直覺。

炭筆與炭精筆

實際應用

彩色畫紙上的顏色

如果你在白色畫紙上使用白色粉筆，一定要畫在一個色塊上面才看得到，這裡是畫在血色炭精上。

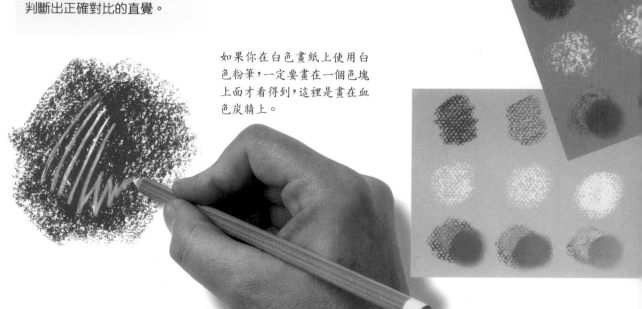

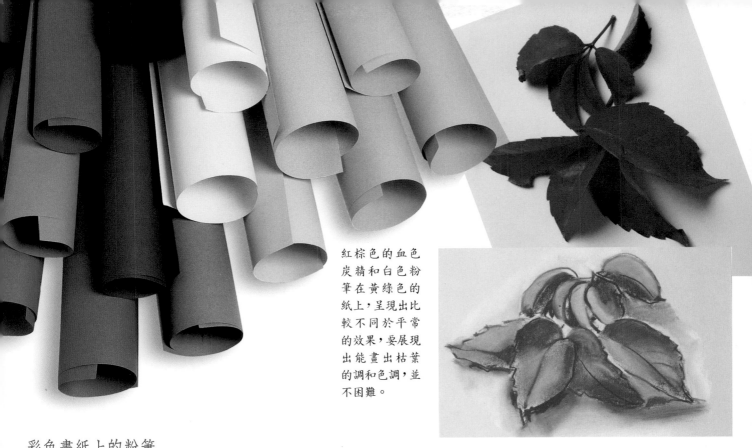

紅棕色的血色炭精和白色粉筆在黃綠色的紙上，呈現出比較不同於平常的效果，要展現出能畫出枯葉的調和色調，並不困難。

彩色畫紙上的粉筆

當你決定了筆的顏色之後，接著就要從各種畫紙中作選擇。列如，藍色的長方條炭精和白色粉筆一起使用，這一點點材料可以呈現豐富的色調：白色、藍色以及畫紙的顏色可以創造三種調和色調。暈擦、色彩融合以及漸層，以不同的方向加以應用，更增加了許多的可能性。

描繪對象

草圖

你可以根據所描繪對象的主要顏色來選擇畫紙的顏色，但別忘了深的底色和淺的底色會造成不同的影響，太深的藍色會讓你的作品顯得很暗，然而淺藍色卻可以很容易的達到你所預期的效果。很淺的灰色也可以當作很好的底色。

在草稿紙上畫草圖，可以用來研究透視法和描繪對象的可能消失點，這裡所用的是一點透視法。

血色炭精和白色粉筆在彩色畫紙上混合使用，可以產生許多的顏色及色調，就像我們在這些橙紅色、橙色及淺灰色畫紙上看到的一樣。每一張畫紙都上了色，上方是混合了血色炭精和畫紙顏色的調和色調；中間是彩色畫紙上的白色調和色調；下方是混合了白色粉筆、血色炭精及畫紙顏色的調和色調，還運用了色彩融合。

畫在淺藍底色上的圖

畫在深藍底色上的圖

畫在淺灰底色上的圖

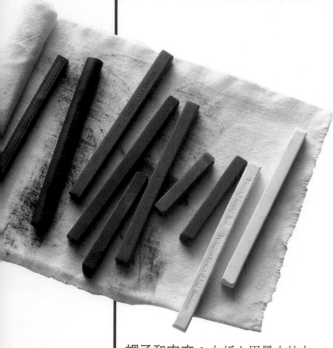

調子和密度：在紙上用最大的力量使用炭筆、血色炭精或長方條炭精，會得到最暗的調子，這時顏色的密度就是最大的。上色的時候，調子會隨著使用力量的不同而改變。畫平行斜線的時候，調子則隨著交叉網絡的密度或線條的強度而有所改變。

調和色調或明暗變化：從最亮排到最暗（或相反）的調子所形成的系列。在塗暗或上色時，逐漸改變施加在畫筆上的力量所形成的。交叉網絡也可以利用改變平行斜線的密度及濃度來做出調和色調。

擦出底色：利用擦子將一個已經塗暗或上色的畫面還原為紙張原來的底色。

塗暗：指的是用炭筆在紙上留下陰暗顏色的技法，通常用來表現陰影。我們可能會用平行斜線將一個畫面塗暗，但不一定用這個方法。

炭筆：各種樹枝經過碳化作用而產生的木炭條。顏色從淺棕色到黑色都有，使用在有顆粒狀表面的基底材上會有比較好的效果。

長方條炭精（孔特筆）：切面成方形的長條狀粉彩，我們拿最被普遍使用的那個牌子稱呼它，這個稱呼當然也一樣適用於別的牌子。廣義來說，我們也叫它繪畫用粉筆。

血色炭精：從含有氧化鐵的土所製造出來的素描工具。顏色從紅色到深咖啡色，特別適合畫出逼真的膚色。

漸層：並列但中間的轉換並不突兀的調子所構成的調和色調，通常是在調子之間運用暈擦或色彩融合這些技法所造成的。

暈擦：將炭筆、血色炭精或長方條炭精推展開來，一直到部分被擦掉為止。紙筆是由有細孔的紙捲起來的一種工具，通常做成筆狀，特別適合做暈擦。手指和其他可以去除色粉的工具也可以當作很好的暈擦工具。經過這個程序所得的結果也叫暈擦。

飽和：不管是木材、卡紙或紙張等各種基底材，當上面已經不能再加上炭筆、血色炭精或粉彩時，就是達到了飽和。每種材質的基底材有它自己的飽和點。

揮發性：它的本意是指一種元素變為氣態或消失的性質，對炭筆、血色炭精及粉彩這些乾性媒材而言，指的是它們脫離紙面的性質。

交叉網絡：將許多的點或線條在紙上並列或重疊，就成了交叉網絡。

上色：這是填補輪廓線的一個程序，以均勻的方式將顏色畫上去，不加區分的把整塊塗滿。

附著力：炭筆、血色炭精或長方條炭精固著在我們用來素描的基底材上面的能力，基底材可能是木材、卡紙或紙張。

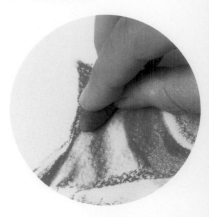

色彩融合：將有炭筆、血色炭精或硬粉彩的畫面用手指或其他工具推擦，讓顏色或調子達到均勻，或讓中間的轉換顯得和緩些。色彩融合和暈擦都是素描的基本技法，雖然暈擦主要是去除顏色，但兩者常常被混淆，因為通常兩種技法會一起被使用。

普羅藝術叢書

繪畫入門系列

彩繪人生，為生命留下繽紛記憶！

拿起畫筆，創作一點都不難！

—— 普羅藝術叢書

畫藝百科系列‧畫藝大全系列

讓您輕鬆揮灑，恣意寫生！

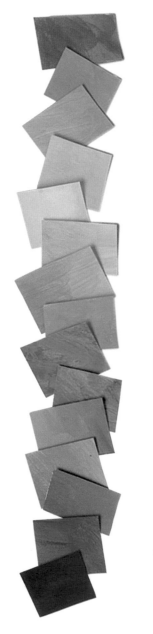

畫藝百科系列（入門篇）

油　畫	風景畫	人體解剖	畫花世界
噴　畫	粉彩畫	繪畫色彩學	如何畫素描
人體畫	海景畫	色鉛筆	繪畫入門
水彩畫	動物畫	建築之美	光與影的祕密
肖像畫	靜物畫	創意水彩	名畫臨摹

畫 藝 大 全 系 列

色　彩	噴　畫	肖像畫
油　畫	構　圖	粉彩畫
素　描	人體畫	風景畫
透　視	水彩畫	

全系列精裝彩印，內容實用生動

　翻譯名家精譯，專業畫家校訂

　　是國內最佳的藝術創作指南

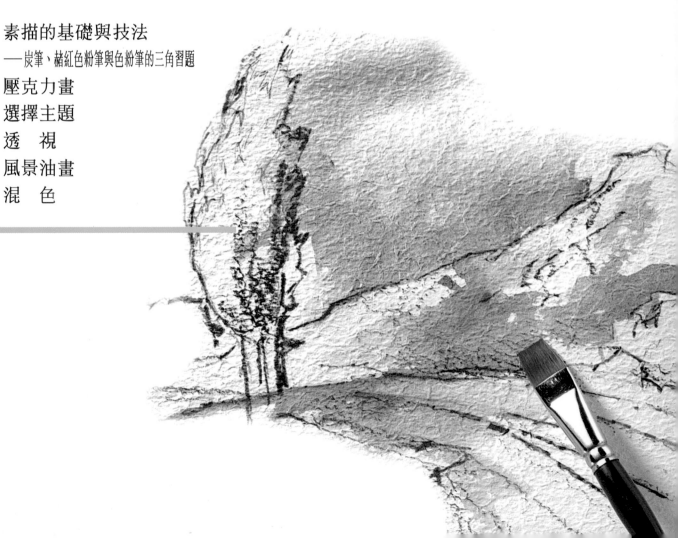

邀請國內創作者共同編著
學習藝術創作的入門好書

三民美術普及本系列
（適合各種程度）

水彩畫　黃進龍／編著

版　畫　李延祥／編著

素　描　楊賢傑／編著

油　畫　馮承芝、莊元薰／編著

國　畫　林仁傑、江正吉、侯清地／編著

國家圖書館出版品預行編目資料

炭筆與炭精筆 / Mercedes Braunstein著;林宴夙譯.－
－初版一刷.－－臺北市；三民，2003
　　面；　　公分－－(普羅藝術叢書. 繪畫入門系列)
　　譯自:Para empezar a dibujar con carbón, sanguina y
creta
　　ISBN 957－14－3858－8　　(精裝)

　　1.木炭畫－技法 2.素描－技法

948.1　　　　　　　　　　　　　　　　92007516

網路書店位址　http：//www. sanmin. com. tw

© 　炭筆與炭精筆

著作人　Mercedes Braunstein
譯　者　林宴夙
發行人　劉振強
著作財
產權人　三民書局股份有限公司
　　　　臺北市復興北路386號
發行所　三民書局股份有限公司
　　　　地址／臺北市復興北路386號
　　　　電話／(02)25006600
　　　　郵撥／0009998－5
印刷所　三民書局股份有限公司
門市部　復北店／臺北市復興北路386號
　　　　重南店／臺北市重慶南路一段61號
初版一刷　2003年7月
　編　號　S 94103－1
　基本定價　參元陸角
行政院新聞局登記證局版臺業字第〇二〇〇號

ISBN　957－14－3858－8　　(精裝)